目錄

格　允　許　今　天　佛

格：一十才木杉柊格格格
允：ㄥㄥ允允
許：、一ニ言言言許許許
今：ノ人今
天：一二天
佛：ノ亻仔佛佛

一

嚴	行	吧	訴	告	師

嚴
嚴嚴嚴嚴
嚴
、ㄇ口口口口口口口口 严严严严严屏屏屏屏屏

行
ノ彳彳行行

吧
、ㄇ口口口吧吧

訴
、二十十言言訴訴訴訴

告
ノ上牛生告告

師
ノ亻卢户自自師師

聽	慢	易	容	還	子
一丁丌耵耵耵 聽聽聽聽聽聽	丶忄忄忄忄怛 慢慢慢慢慢	一口日日厚易易	丶宀宀宀宋灾容容容	丶口四四四 罗罗罗罗罗 罗、還還 還	フ了子 子

標	達	根	解	圓	成

成
一 厂 万 成 成 成

圓
一 冂 冂 冃 冃 冐 冐 員 員 圓 圓

解
ノ ク ク 角 角 角 角 解 解 解 解

根
一 十 才 木 术 杧 根 根

達
一 十 士 圥 去 查 幸 幸 幸 達 達 達 達

標
一 十 才 木 木 杧 栖 栖 栖 標 標 標 標 標

後	提	歸	本	返	使
ノ彳彳彳彳彳徉後後	一十才扩护押押捍捍捍提	歸歸 ,ŕŕŕ自自自身身歸歸歸歸歸	一十才木本	一厂厅反汳汳返	ノ亻仁仁�乍乍使使

定	果	位	說	才	夠
、宀宀宁宁定定	一口曰日旦甲果果	ノイ仁仁代位位	、亠亠亍言言言訁訁訁訜訜説說	一十才	ノクタタ多多多夠夠夠夠

份	部	門	法	做	像
ノイイ伴份份	、一ナ立立音音音部部部	一ｒｐｐ門門門門門	、シシ汁注法法	ノイイ什估估做做做	ノイイ伊伊倬倬傍傍像像像

旨	圭	竅	敢	雜	複

旨
一 ヒ ヒ ヒ 旨 旨 旨

圭
一 十 土 土 圭 圭

竅
窮 窮
、 丷 宀 宀 宀 宛 宛 穷 窏 窏 窣 窣 窣 窮 窮 窮

敢
一 丁 工 天 耳 耳 耳 敢 敢

雜
雜 雜
、 亠 亠 夳 夳 杂 杂 染 雜 雜 雜 雜 雜

複
、 ラ ネ ネ ネ ネ ネ 祁 祁 祁 褌 褄 複

姑	尼	嗎	尚	能	可
ㄑ 女 女 妒 妒 姑 姑	ㄱ ㄱ 尸 尸 尼	丶 ㄇ ㄇ 叮 叮 哐 哐 嗎 嗎 嗎 嗎	丨 丨 业 业 尚 尚 尚	ㄥ ㄙ ㄙ 台 台 台 能 能	一 丁 丁 可 可

望	慾	那	該	應	整
、亠亡亡亡望望望望望望	ノ八夕父谷谷谷欲欲欲`慾慾慾	フヲヲ尹尹那那	、亠亠言言言言訂該該該	、亠广广广府府府府雁雁雁應應 應	一厂厂戸東東東`敕敕敕整整整整整

廣	掉	去	把	執	各

鬥	爭	嫉	妒	示	顯

作	為	心	太	多	了
ノイイ作作作	、ソ゛ガ゛為為為為為	、心心心	一ナ大太	ノクタタ多多	フ了

程	麼	講	主	較	比
一二千千禾禾和和和和程程程	、一广广广庐庐麻麻麻麼麼麼	講 、一二言言言言言言許許講講講	、一二主主	一厂厅百百亘車車軒軒軒較較	一上上比

面	方	它	然	當	棄
一 ㄱ ㄲ 丙 而 而 面 面	、 一 亍 方	、 ㄧ 宀 它	ノ ク タ タ 外 伏 伏 然 然 然	ー ャ ャ ャ 쌈 쌈 쌈 쌈 쌈 當 當	一 ㄠ ㄐ 云 产 夼 产 查 韋 棄 棄

於	些	淡	質	物	者
、 一 亍 方 扩 於 於	一 ト 止 止 此 此 些	、 ミ ジ 沙 沁 沙 涉 淡	、 厂 厈 斤 所 所 質 質 質 質	、 ヒ 牛 牛 物 物 物	一 十 土 耂 耂 者 者 者

或	金	題	問	只	但
一 丆 曱 豆 或 或 或	ノ 入 仝 今 全 余 金	題 題	丨 冂 冃 門 門 門 門 問 問	丶 口 口 只	ノ 亻 但 但 但
		丶 口 日 旦 早 昰 是 是 題 題 題 題			

種	給	飯	上	兒	著
一	ㄥ	ノ	一	ノ	丶
二	ㄠ	𠆢	卜	丿	十
千	幺	夕	上	𝒇	十
禾	糸	今		白	艹
禾	糸	今		白	芏
禾	糸	食		臼	芋
稃	紗	食		兒	芋
種	給	飣			著
種	給	飯			著
種	給	飯			著
種					

幫	難	困	誰	看	財
幫	難難難	一冂冃用困困	、一宀宁言言言言計計許許誰誰誰	一二三チ禾看看看看	一冂月月目貝貝一貝財財
一十土キキ丰圭封封封封封封靬靬封鞀鞀鞀鞀鞀	一十廿廿廿廿莁莛莛莫菓菓菓菓勤鞀				

錢	點	捨	施	有	之
ノ ノ ト ト 午 全 全 金 金 釤 錢 錢 錢 錢 錢	點 、 口 口 日 旦 里 里 黑 黑 黑 黑 點 點	一 十 扌 扒 扲 拾 拾 拾 捨	、 ㅗ 方 方 方 方 施 施	一 ナ 才 冇 有 有	、 ㅗ ㄣ 之

春	刻	哎	首	轆	轂

轂

一十士圭吉吉壹壹壹壹壹軎軎軎轂

一厂厂厅亘亘車車軕軕�ㄅ軿輵輵輵

轆轆轆轆轆轆轆

丶丷丷丷乩乩首首首

丶丷丷丷乢乢乢乢乢乢哎

丶亠亡亥亥亥刻刻

一二三弐夫表表春春

二二

穿	垂	鐵	粗	寸	旁

旁
、
一
宀
宀
六
立
卒
旁
旁

寸
一
十
寸

粗
、
丷
半
半
米
粗
粗
粗
粗

鐵
丿
𠂉
牛
牛
金
金
釒
釒
鉄
鐵
鐵
鐵
鐵

垂
一
二
千
千
千
乒
垂
垂

穿
、
丷
宀
穴
穴
空
空
穿
穿

二三

米	拖	股	速	刹	跑
、丷二半米米	一十才扣扣拖	ノ月月月肌股股	一厂百百車束束涑涑速	ノメ乂羊羊杀杀剎	、口口甲甲足足距跑跑跑

黑	冬	停	瞬	夾	林
丶 丨 丌 丌 四 四 甲 里 里 黑 黑 黑	丿 勺 冬 冬 冬	丿 亻 亻 亻 仁 仁 佇 停 停 停	瞬 丨 刀 月 月 目 目 盰 盰 盰 盰 瞬 瞬 瞬 瞬 瞬	一 ナ ナ ヌ 夾 夾	一 十 オ 木 朴 村 村 林

除	非	般	指	很	小
7 3 阝 阝' 阶 阶 阽 除 除	丿 丬 丬 非 非 非	丿 丿 月 月 月 身 舟 船 般	一 寸 扌 扩 扩 指 指 指	' 勹 彳 彳 彳 彳 很 很 很	丨 小 小

都	又	所	而	西	東
一十土耂耂者者者者都都都	フ又	′ノ斤斤斤所所所	一ナ丙而而而	一 π丙丙两西西	一一π丙百車東東

要	求	追	反	相	正
一 广 戸 両 西 西 要 要 要	一 十 寸 才 求 求	′ ſ ſ 自 自 泊 泊 追	一 厂 反 反	一 十 才 木 朾 机 相 相 相	一 丁 下 正 正

卻	服	好	過	益	利
㇐八⺈夕夲谷谷谷卻卻	丿刀月月肝肝服服	く女女女好好	丨冂冃冎冎咼咼咼過過過過	丶丷⺍⺍关羊羊羊益益益	㇐二千禾禾利利

個	是	就	想	不	和
ノイ亻们們們個個個	丶口日日旦早是是	丶亠亠亠宁京京就就	一十才木朾相相相想想想	一丆不不	丿二千禾禾和和

這	待	對	樣	怎	功
、 亠 亠 言 言 言 言 這 這	ノ ノ 彳 行 往 待 待	、 业 业 业 业 华 業 對 對	一 十 才 木 栌 栌 样 样 样 样 樣 樣	ノ ケ 午 乍 怎 怎 怎	一 丁 工 功 功

們	我	也	中	人	係
ノイ们们们們們們	一二千手我我我	一切也	、口口中	ノ人	ノイ仁伾伾係係係

三一

關	的	到	談	常	經
關關關 ｜厂厂厂門門門門門門閂閂閂閂閂關	，ノ白白白的的的	一厶厽至至到	、二亖言言言言言詝談談談	｜ㄧ�ㅡ兴尚尚常常常	ㄥ幺幺幺糸糸糹紅紅經經經經

界	煉	修	在	得	與
丶口日甲甲甲界界界界	丶丶丬火炸炉炉炉炉烔烔煉煉	丿亻亻伫伫伩修修修	一ナオ在在在	丿彳彳彳彳彳彳得得得	丶卜与卢卢卢臼臼臼臼與與與

失	留	溜	篡	片	紅
ノ 仁 仁 失 失	「 「 「 的 印 留 留 留	、 、 氵 氵 汃 汹 浏 溜 溜 溜	ノ ト ヤ 竹 竹 竹 笪 笪 笪 笪 篡 篡 篡	ノ ノ 广 片	く 纟 纟 纟 纟 紅 紅

罩	圈	禁	播	磋	否
、	一	一	一	一	一
冂	冂	十	寸	厂	ナ
冂	冂	才	扌	石	才
罒	冏	木	扩	石	不
罒	冏	木	扩	矿	否
罒	罔	村	押	碀	否
罒	罔	材	採	磋	
罒	圈	林	撟	磋	
罒	圈	埜	播	磋	
罙	圈	梦	播	磋	
罩		禁		磋	
		禁			

讀	穫	錄	涵	文	則
、 一 三 三 言 言 言 言 言 言 言 言 言 讀 讀 讀 讀 讀 讀 讀	稚 穫 穫 一 二 千 禾 禾 禾 禾 秆 秆 秆 秆 秆 稚 稚 稚 稚	ノ 人 入 仝 全 余 余 金 金 釤 釤 釤 鈩 鈩 鈩 鉩 鎃 錄 錄	、 三 三 氵 氵 汀 汀 汩 汩 涇 涵 涵 涵	、 一 ナ 文	一 冂 月 月 目 貝 貝 則 則

務	料	費	衡	値	友
マ マ ヌ 予 矛 矜 敄 務 務	、 、 ソ 半 米 米 料 料	一 一 弓 弗 弗 弗 費 費 費	ノ ク 彳 彳 彳 徇 徇 徇 律 律 衡 衡	ノ イ 伫 伫 值 值 值	一 ナ 方 友

朋	禮	烈	糾	內	範
丿 刀 月 月 朋 朋 朋	禮 ` ラ ネ 初 初 神 神 袖 禮 禮 禮 禮	一 ㄒ 歹 列 列 烈 烈	ㄥ 幺 糸 糸 糸 紅 糾	丨 冂 内 内	丿 𠂉 ゲ 竹 竹 竹 节 筲 箈 萆 範 範

攜	舒	氛	祥	煙	抽
携携携携携	ノ人ムム牟牟舍舍舍舒	ノ仁乞气気気氛	、ラ礻礻礻礻祥祥祥	、丷丬火灯灯炉炉炻烟煙煙	一十扌扣扣抽抽
一十扌扩扩扩扩扩扩扩扩攜攜攜攜					

適	構	含	磁	圍	場
、 亠 产 产 产 产 商 商 商 滴 滴 滴	一 十 才 木 杧 柿 桝 槠 構 構 構	ノ 人 人 今 今 含 含	一 ア 石 石 砣 砓 磁 磁 磁 磁	一 冂 門 門 門 周 圄 圍 圍	一 十 士 圵 圵 坦 坦 場 場 場

李　街　勝　蘆　葫　糖

一　丿　丿　丶　一　丶
十　彳　月　十　十　丷
才　彳　月　艹　艹　半
木　行　月　艹　艹　米
本　彳　月　广　芊　米
本　彳　月　芦　苦　籵
李　彳　肝　芦　苦　籵
　　彳　胖　芦　荫　籵
　　街　朕　荫　葫　糖
　　　　勝　荫　葫　糖
　　　　勝　蘆　葫　糖
　　　　　　蘆　　　糖
　　　　　　蘆
　　　　　　蘆

串　插　順　旋　拍　驚

漢字練習
國字 筆畫順序練習簿 參
鋼筆練習本

作　　者　余小敏
美編設計　余小敏
發 行 人　愛幸福文創設計
出 版 者　愛幸福文創設計
　　　　　新北市板橋區中山路一段160號
　　　　　發行專線　0936-677-482
　　　　　匯款帳號　國泰世華銀行 (013)
　　　　　　　　　　 045-50-025144-5
代 理 商　白象文化事業有限公司
　　　　　401台中市東區和平街228巷44號
　　　　　電話　04-22208589

印　　刷　卡之屋網路科技有限公司
初版一刷　2021年10月
定　　價　一套四本　新台幣399元

🌿 蝦皮購物網址
shopee.tw/mimiyu0315

🌿 若有大量購書需求，請與客戶服務中心聯繫。

客戶服務中心

地　　址：22065新北市板橋區中
　　　　　山路一段160號
電　　話：0936-677-482
服務時間：週一至週五9:00-18:00
E-mail：mimi0315@gmail.com